李建中墨蹟選

彩色放大本中國著名碑帖

孫寶文 編

贵宅帖

贵宅诸郎各计安侍奉所示请改章服昨东封须得出身历任家状一本并须赍擎官告敕牒去未审此来如何行遣也兼为庄子事已令彼僧在三

學院安下近已往彼去未迴此莊始初見說甚好只是少人管勾若未貨可且收拾課租亦是長計不知雅意如何也候親家亦言可惜拈却建（花押）諮劉秀才久在科場洛中拔解今西遊兼欲祗候府主希略一見也

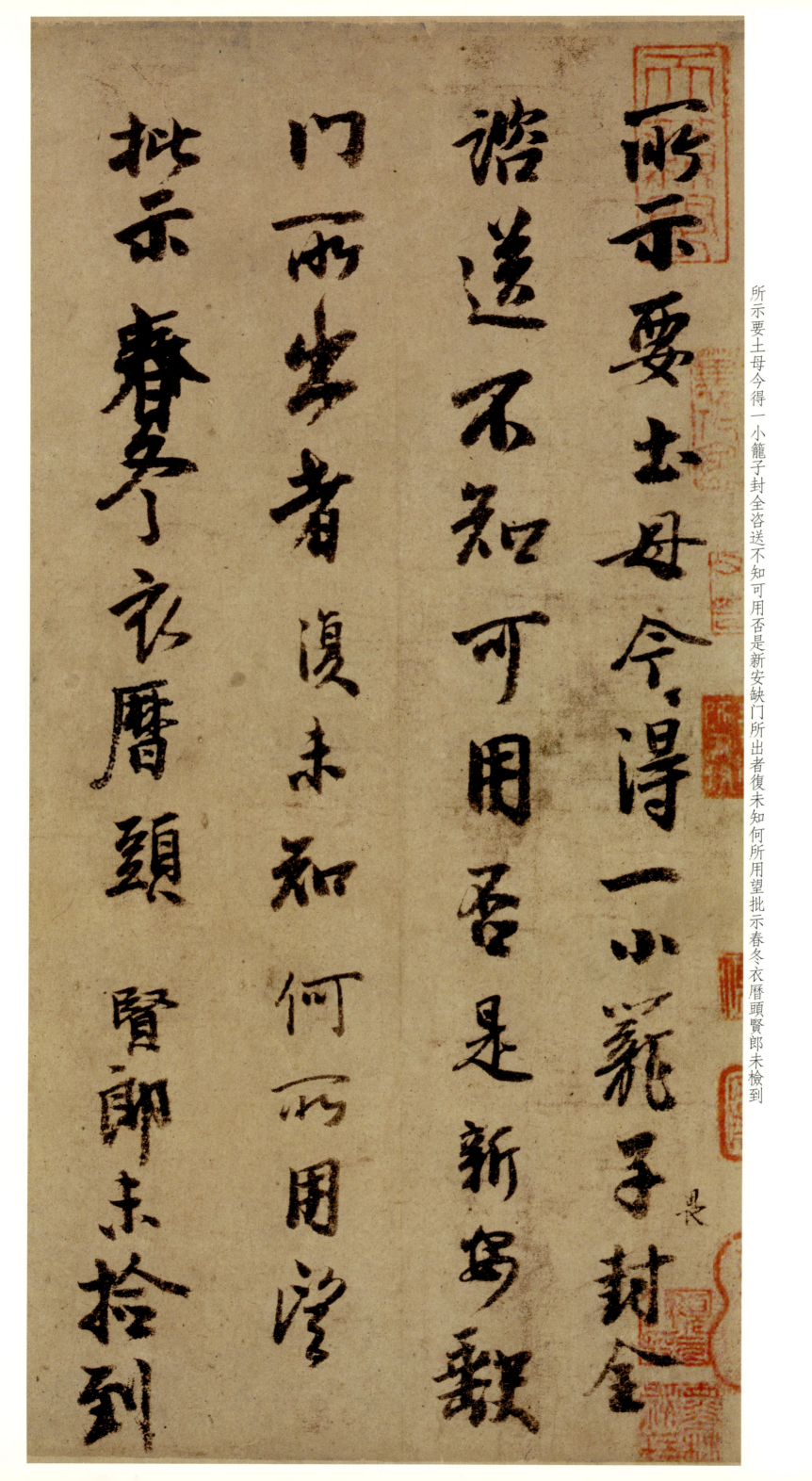

所示要土母今得一小籠子封全咨送不知可用否是新安缺門所出者復未知何所用望批示春冬衣曆頭賢郎未檢到

其宅地基尹家者根本未分明難商量耳見別訪尋穩便者若有成見宅子又如何細希示及建（花押）諮

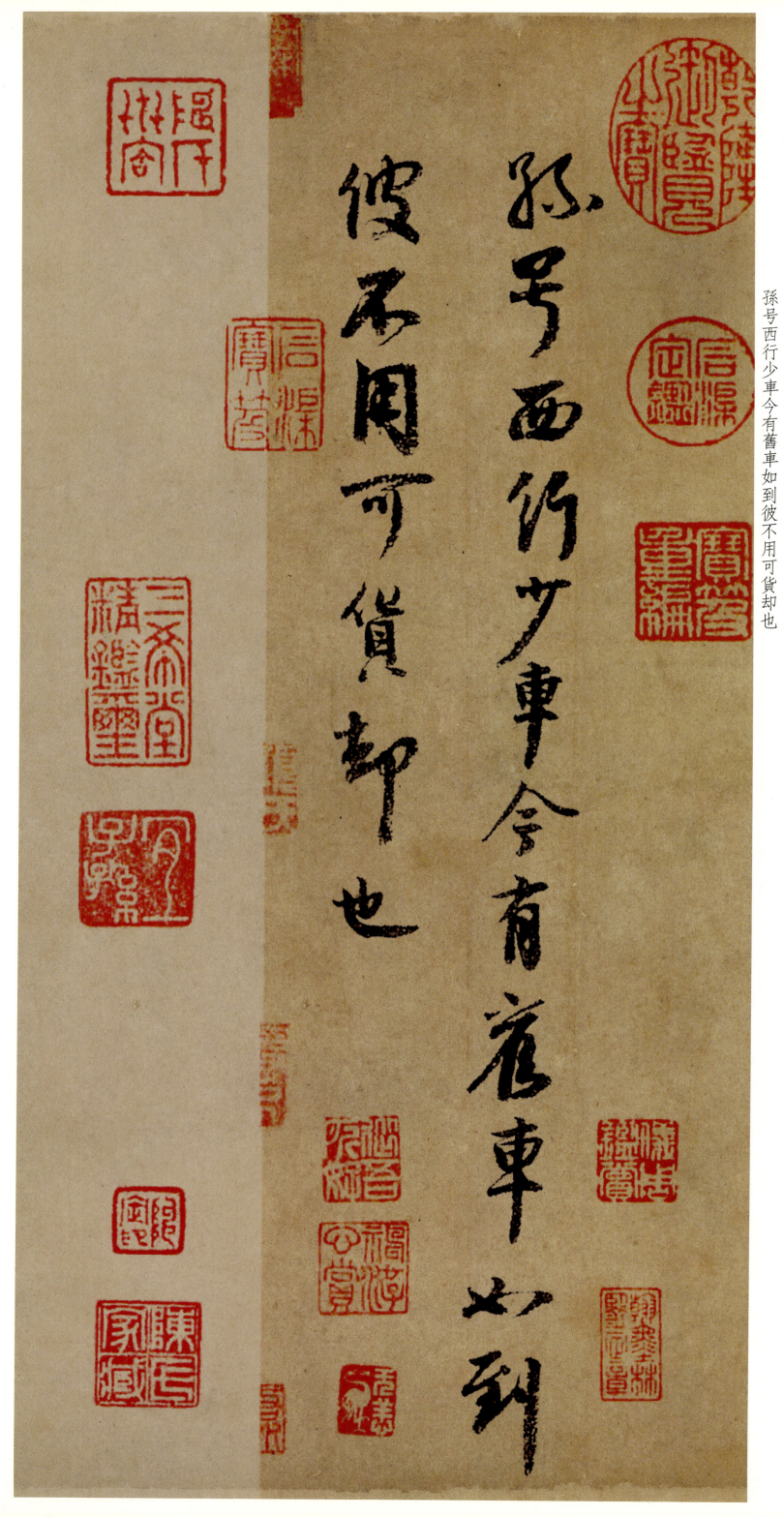

孙号西行少车今有旧车如到彼不用可货却也

同年帖

金部同年載喜披風甚慰私抱殊未款曲旋值睽離必然來晨朝車行邁適蒙

示翰愈傷老懷惟冀保愛也萬萬不勝俏黯見女夫劉仲謨秀才并第二兒子在東京相次發書去如有

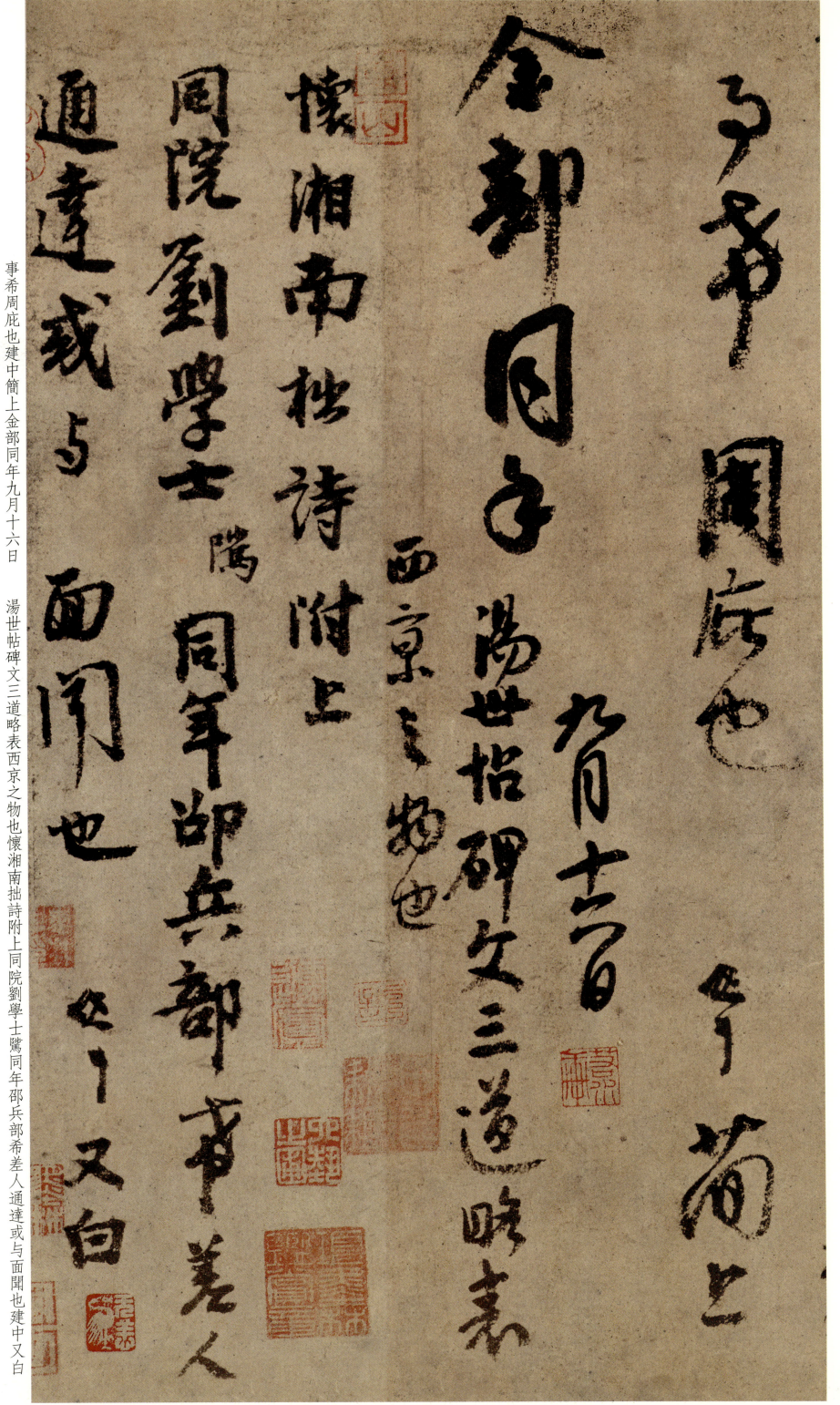

事希周庇也建中簡上金部同年九月十六日　湯世帖碑文三道略表西京之物也懷湘南拙詩附上同院劉學士騰同年邵兵部希差人通達或與面聞也建中又白

齊古帖

齊古同年仁弟相別已是隔年傾渴可量丹腑累垂示翰益認道交劣兄自去秋患脾

胃氣于今餌藥未獲全愈復差出□汁□祭醮然扶力衹荷迴來冷氣又是發動歸休之計未成多難故也此外別無疾嗜慾已

絕訖知仁弟又皷盆□且住腳也初夏惟保愛為切值如夫劉先輩補吏昭應託寓狀諮問起居不宣建（花押）書上

齊古同年仁弟三月六日近蒙寄到書開却封却恐是留臺陳公書也已附西京去要知之

寵書聿至帖

□□未忘寵書聿至兼示西湖舊題鎸石搨本夙昔之情於我厚矣尋值到闕殊實便風還答稽遲罪戾悚息惟達人君子不相深責乎秋氣肇初明

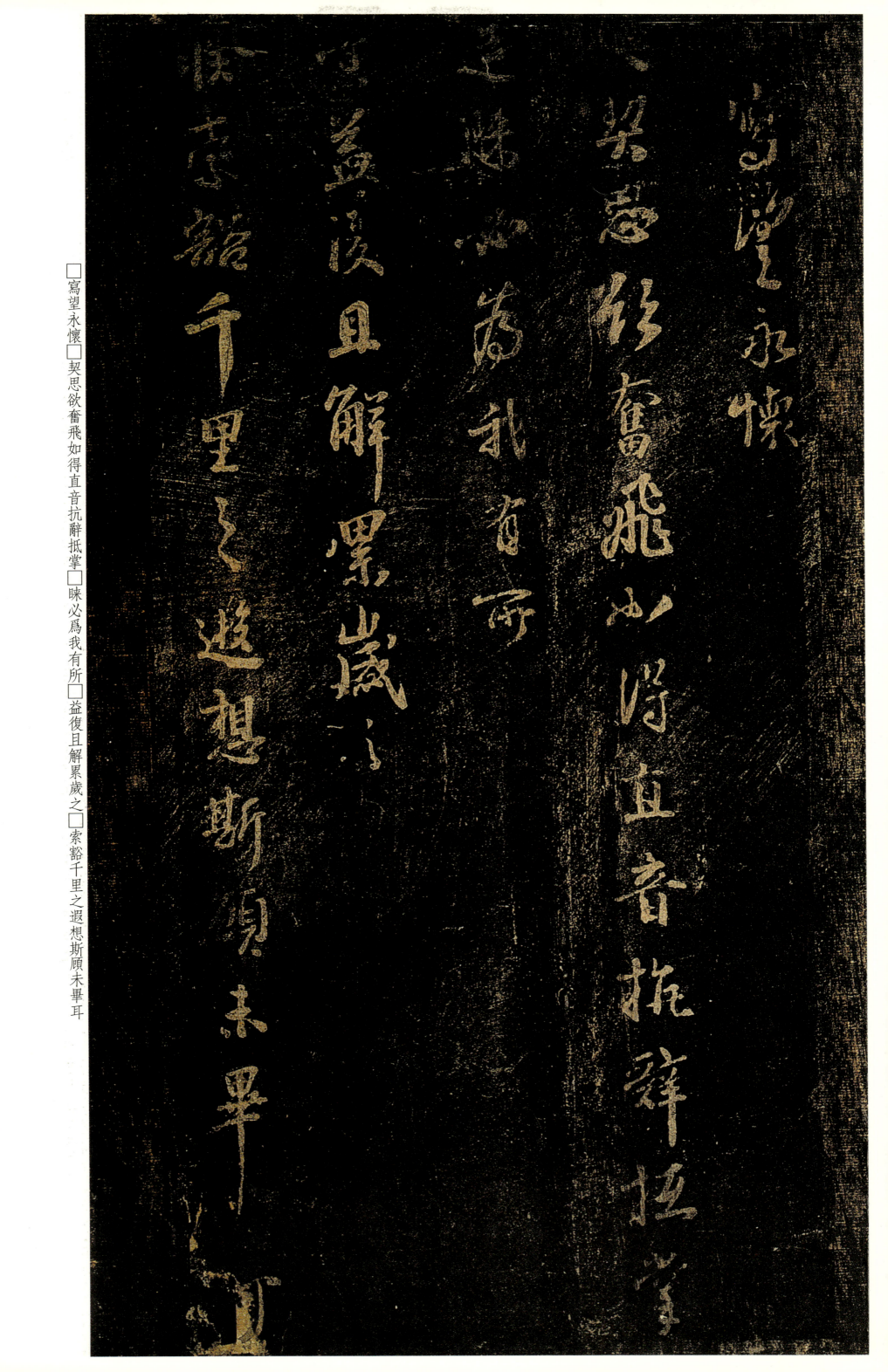

□寫望永懷□契思欲奮飛如得直音抗辭抵掌□睞必爲我有所□益復且解累歲之□索谿千里之遐想斯顧未畢耳

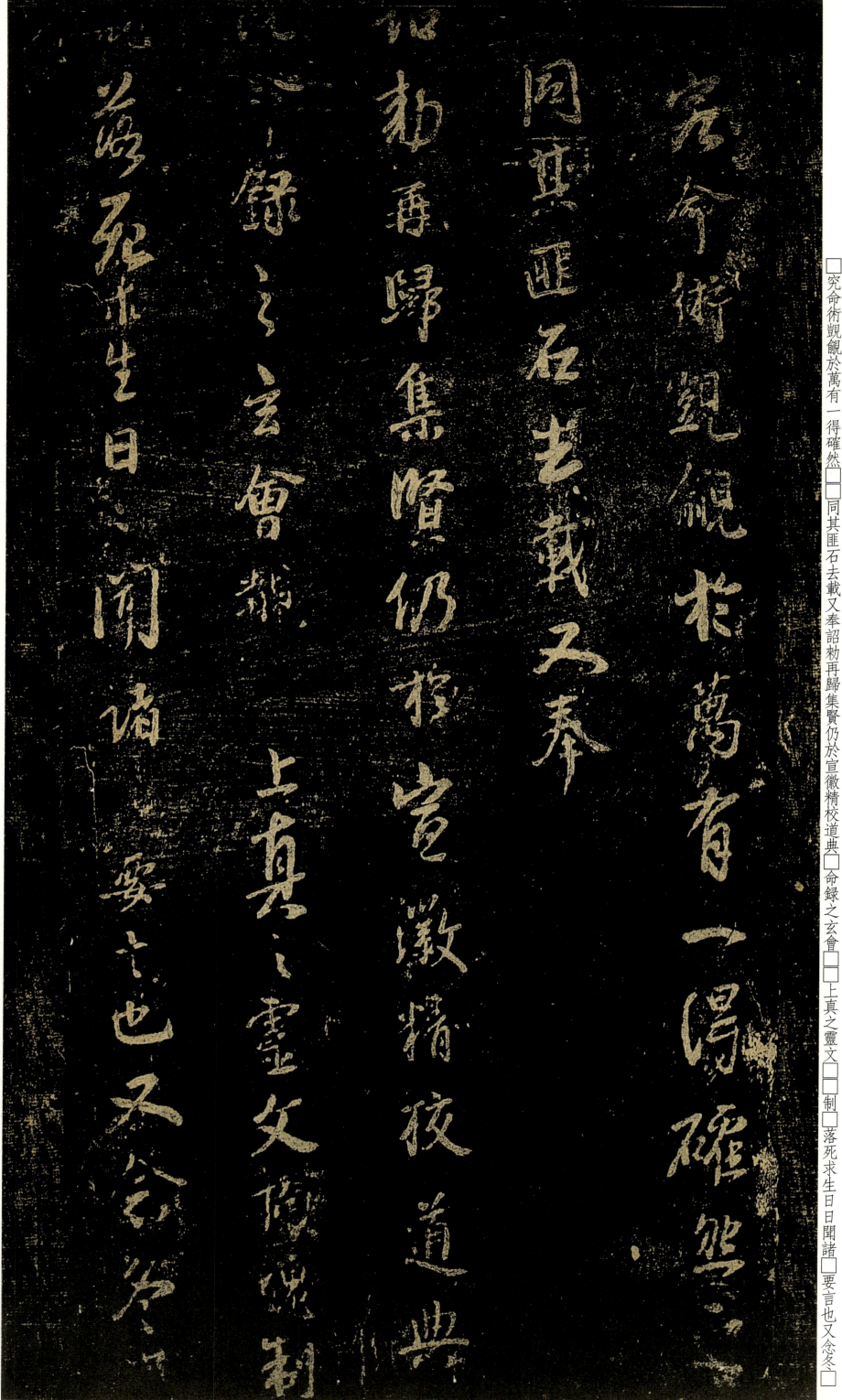

□究命術覬覦於萬有一得確然□同其匪石去載又奉詔敕再歸集賢仍於宣徽精校道典□命錄之玄會□上真之靈文□□制□落死求生日日聞諸□要言也又念冬□

薛卿在西洛嘗獲相見所談高風故無虛日也仙墅何日得攀躋耳翹戀翹戀建中又白

建中白許昌去潁纔千里之地數月已來曾不操牘進簡而敘離索蓋酷暑爲煩人事所繫復嵇康懶慢之罪也涼

秋氣清思靚君子不能得交一談而開胷臆耳希多保愛拙詩同封呈建中白

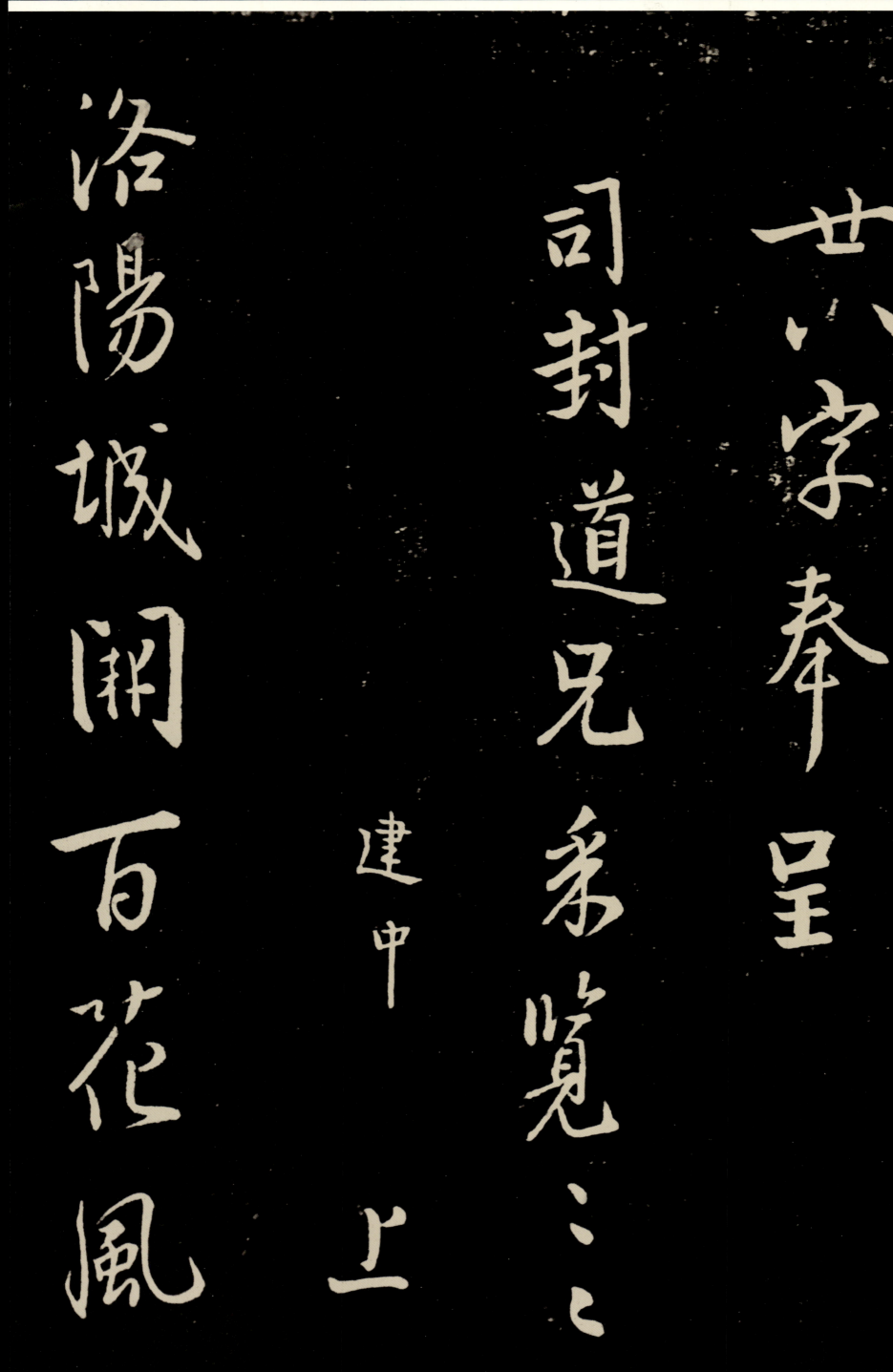

廿八字奉呈司封道兄采覽采覽建中上 洛陽城闕百花風

廟薦精虔二月中白鬢多情老太尉掉頭吟詠宿齋宮清河君公園亭謐

飲古調一章輒書奉呈采覽采覽建中上

芳筵九門宅華賞多士志洛浦

氣味清春風陽和深綵衣薰蘭經飛蓋松桂陰醇酒凌羽觴艷花拂朝簪何能惜倒載而復牽詠吟行樂太平事若聞南薰琴

偶書七言三韻奉呈采覽 建中上

鞦韆近水臨清明楊柳隔橋煙縷輕千花